兒童文學叢書
・音樂家系列・

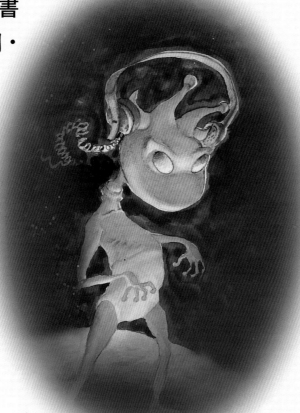

王明心／著

郭文祥／繪

ET的第一次接觸 巴哈的音樂

三民書局

國家圖書館出版品預行編目資料

ET的第一次接觸：巴哈的音樂 / 王明心著; 郭文祥繪.
－－二版一刷.－－臺北市：三民，2013
面；　公分.－－(兒童文學叢書・音樂家系列)

ISBN 978-957-14-3823-8　(精裝)

1. 巴哈(Bach,Johann Sebastian,1685-1750)-傳記-通
俗作品 2.音樂家-德國-傳記-通俗作品

910.9943

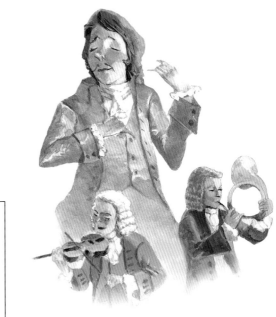

ⓒ　ET的第一次接觸
　　　　——巴哈的音樂

著 作 人　王明心
繪　　者　郭文祥
發 行 人　劉振強
著作財產權人　三民書局股份有限公司
發 行 所　三民書局股份有限公司
　　　　　地址　臺北市復興北路386號
　　　　　電話　(02)25006600
　　　　　郵撥帳號　0009998-5
門 市 部　(復北店) 臺北市復興北路386號
　　　　　(重南店) 臺北市重慶南路一段61號
出版日期　初版一刷　2003年4月
　　　　　二版一刷　2013年1月
編　　號　S 910521
行政院新聞局登記證局版臺業字第○二○○號

有著作權・不准侵害

ISBN　978-957-14-3823-8　(精裝)

http://www.sanmin.com.tw　三民網路書店
※本書如有缺頁、破損或裝訂錯誤，請寄回本公司更換。

在音樂中飛翔
（主編的話）

喜歡音樂的父母，愛說：「學音樂的孩子不會變壞。」

喜愛音樂的人，也常說：「讓音樂美化生活。」

哲學家尼采說得最慎重：「沒有音樂，人生是錯誤的。」

音樂是美學教育的根本，正如文學與藝術一樣。讓孩子在成長的歲月中，接受音樂的欣賞與薰陶，有如添加了一雙翅膀，更可以在天空中快樂飛翔。

有誰能拒絕音樂的滋養呢？

很多人都聽過巴哈、莫札特、貝多芬、舒伯特、蕭邦以及柴可夫斯基、德弗乍克、小約翰·史特勞斯、威爾第、普契尼的音樂，但是有關他們的成長過程、他們艱苦奮鬥的童年，未必為人所知。

巴
哈
1

這套「音樂家系列」叢書，正是以音樂與文學的培育為出發，讓孩子可以接近大師的心靈。經過策劃多時，我們邀請到關心兒童文學的作家為我們寫書。他們不僅兼具文學與音樂素養，並且關心孩子的美學教育與閱讀興趣。作者中不僅有主修音樂且深諳樂曲的音樂家，譬如寫威爾第的馬筱華，專精歌劇，她為了寫此書，還親自再臨威爾第的故鄉。寫蕭邦的孫禹，是聲樂演唱家，常在世界各地演唱。還有曾為三民書局「兒童文學叢書」撰寫多本童書的王明心，她本人除了擅拉大提琴外，並在中文學校教小朋友音樂。

撰者中更有多位文壇傑出的作家，如程明錚除了國學根基

深厚外，對音樂如數家珍，多年來都是古典音樂的支持者。讀她寫愛故鄉的德弗乍克，有如回到舊時單純的幸福與甜蜜中。韓秀，以她圓熟的筆，撰寫小約翰·史特勞斯，讓人彷彿聽到春之聲的祥和與輕快。陳永秀寫活了柴可夫斯基，文中處處看到那熱愛音樂又富童心的音樂家，所表現出的「天鵝湖」和「胡桃鉗」組曲。而由張燕風來寫普契尼，字裡行間充滿她對歌劇的熱情，也帶領讀者走入普契尼的世界。

　　第一次為我們叢書寫稿的李寬宏，雖然學的是工科，但音樂與文學素養深厚，他筆下的舒伯特，生動感人。我們隨著「菩提樹」的歌聲，好像回到年少歌唱的日子。邱秀文筆下的貝多芬，讓我們更能感受到他在逆境奮戰的勇氣，對於「命運」與「田園」交響曲，更加欣賞。至於三歲就可在琴鍵上玩好幾小時的音樂神童莫札特，則由張純瑛將其早慧的音樂才華，躍然紙上。莫札特的音樂，歷經百年，至今仍令人迴盪難忘，經過張純瑛的妙筆，我們更加接近這位音樂家的內心世界。

　　許許多多有關音樂家的故事，經過作者用心收集書寫，我們才了解這些音樂家在童年失怙或艱苦的日子裡，如何用音樂作為他們精神的依附；在充滿了悲傷的奮鬥過程中，音樂也成為他們的希望。讀他們的童年與生活故事，讓我們在欣賞他們的音樂時，倍感親切，也更加佩服他們努力不懈的精神。

　　不論你是喜愛音樂的父母，還是初入音樂領域的孩子，甚至於是完全不懂音樂的人，讀了這十位音樂家的故事，不僅會感謝他們用音樂豐富了我們的生活，也更接近他們的內心，而隨著音樂的音符飛翔。

作者的話

　　自小就覺得巴哈好親切。是因為他的名字——巴哈，多可愛呀！反過來唸不是一種狗的名字嗎？對一個愛狗的小孩子來說，沒有比這更吸引人的。還沒了解他的音樂，就喜歡叫著他的名字。

　　青少年時，讀過一本愛情小說。男主角是那種很酷的男生，面無表情，目不斜視，沉默寡言，對女主角的一往情深全藏在心裡，只在暗中不斷的為她解決難題。那位幸運的女孩卻一點也不知情。男孩喜愛巴哈的音樂，每夜聆聽巴哈的曲子。對女孩那份無怨無悔的深情，和不知如何表達的鬱抑，便在音樂中得到宣洩。多美的故事啊！我開始想像自己是那個女孩，在一個我沒有察覺的角落，正有那麼一位男孩在默默地暗戀著我！是怎樣的音樂能讓這位男孩如此喜愛？我得聽聽看。於是少女綺麗的幻夢便與巴哈的音樂交織在一起。

巴
哈

1

　　其實巴哈的音樂一點也不浪漫。他的曲風和他的個性一樣，一板一眼，嚴謹莊重。即使是活潑富變化的曲子，聽來新意盎然，卻絕不隨意脫軌。指導自己的兩個孩子拉「D小調雙小提琴協奏曲」，對這位偉大作曲家嚴謹的對位法，大為嘆服。兩把小提琴角色不時對調，時而主題，時而和聲。看似各自循規蹈矩的拉著，其實互相呼應，天衣無縫，華麗極了。我跟孩子說，你們兩人的相處也該如此，不是誰強誰弱，誰該聽誰的，而是要互相配合，彼此忍讓，生活就愉快和諧。孩子一定覺得媽媽

好奇怪，怎麼從巴哈的音樂也能扯到教育。

每天晚上，和小女兒都有一段甜蜜的睡前時光，兩人躲在棉被裡說悄悄話。此時女兒總堅持我放一張特定的CD作為催眠曲，就是巴哈的「布蘭登堡協奏曲」。我不了解一個小女孩為何會選擇巴哈的音樂，而不是兒歌或其他音樂。看著女兒長長的睫毛覆蓋在小臉上，呼吸均勻的入睡，我相信巴哈當年受邀為布蘭登堡樂團作曲時，一定沒想到，這首作品會在兩百多年後，夜夜伴著一個小女孩進入夢鄉。

聖樂是巴哈一生執著創作的方向。聽他的聖詠曲、彌撒曲、受難曲，心靈有一種被洗滌的感覺。巴哈對上帝一直抱著仰望崇慕的心。他寫這些作品時，態度敬虔，內心純淨，每一個頌讚造物主的音符都發自他生命的深處。即使不曾接觸過基督教信仰的人，聆賞這些音樂，都是一種享受。

在定稿之前，幾次和編輯討論事宜，都稱巴哈「巴大哥」。對我來說，他真的像鄰家的大哥哥，敦厚實在。從像叫一隻寵物般叫著他；到邀他進入我少女的美夢中；到成年後理智的分析欣賞他的作品；到為人母後，與孩子一起分享他的音樂；到漸入中年，夜深人靜時，放下世間的身分定位，只讓巴哈帶著上揚起飛，與至高者同在。每個人生階段，巴哈都在其中。希望這本書能幫助你進入巴哈的生命，也讓他進入你的生命。

ET
的
第
一
次
接
觸

2

Johann Sebastian Bach
1685~1750

外星人第一次聽到的人類音樂將會是什麼？

1977年美國發射太空船旅行者一號，計畫在太空旅行三十年，探巡太陽系中的各行星和衛星。升空前，美國太空總署在旅行者一號的機艙內放置了音樂，準備在這三十年任務中，如果有機會碰到外星人，能讓外星人聽聽人類的音樂。

他們準備了什麼音樂？

巴哈的音樂！

為什麼要讓外星人聽巴哈的音樂？巴哈的作品為什麼能代表人類？

我們得從他出生前講起。

十七世紀的德國中部，一提起巴哈，人們便想到音樂。巴哈家族以音樂為傳家寶，代代相傳，一百年之間，巴哈家族便出了八十位音樂家。

巴哈的父親約翰‧安普洛休斯‧巴哈是小提琴手，也彈風琴，是市政府音樂部門的主管。爸爸每天忙進忙出，忙的都是音樂。音樂不僅是他的謀生技能，更是他的精神寄託，所以雖然很忙，卻忙得很快樂。

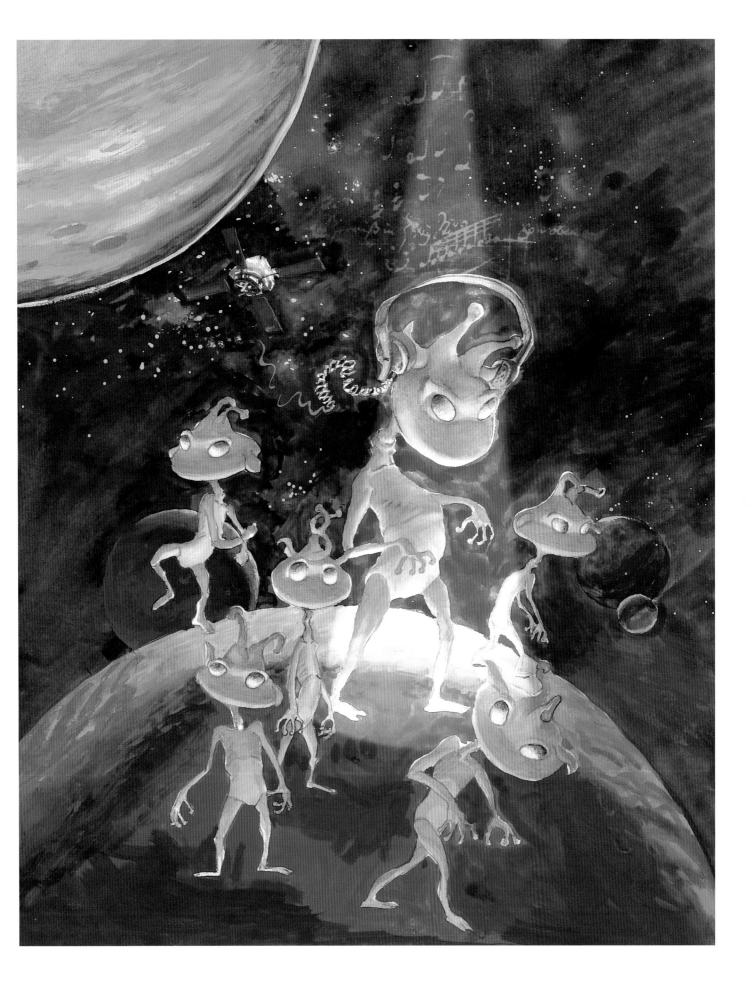

1685 年 3 月 21 日這一天，爸爸的好朋友沙貝遜‧納戈來找他。納戈先生是鄰鎮的風琴手，每次兩人一碰面，就有聊不完的話，從最近彈奏的曲目，技巧的運用，音樂的風格，到流行的走向，談個不停。談了半天還不過癮，乾脆一個坐到古鋼琴前，另一個拿起小提琴，開始合奏，一首接一首，心靈在音樂中飛馳，與現實世界越來越遠。

巴哈 ♪

　　突然「哇——」嬰孩響亮的哭聲劃破室內的音樂，正全神貫注的爸爸和納戈先生嚇了一大跳，一時不能意會是怎麼回事。過了幾秒鐘，兩個男人才恍然大悟，放下樂器，衝到房子後面。望著剛剛在音樂中出生的嬰孩，爸爸高興的當場為他取名為約翰‧沙貝遜‧巴哈，約翰是他自己的名字，沙貝遜是納戈先生的名字。納戈看著以自己名字命名的小巴哈，大大的眼睛、高高的額頭，一副大人物的長相，頓覺十分榮幸，真誠祈祝他成為音樂界中一顆明日之星。

　　他大概沒想到，這個小嬰孩不但真的成為一顆明亮的星，而且是一顆光芒經過幾百年也不曾稍弱的超級巨星。

用兩個字就可以總括巴哈的童年 —— 音樂。

他是家中最小的孩子。每天早上在哥哥姐姐的音樂聲中醒來，小巴哈並不因自己年紀小而落後，趕緊拿起他的小小提琴，練習爸爸昨天教他的音樂。

爸爸是市政府音樂部門的主管，工作的市政廳正對著全市最熱鬧的市集。為了讓市民在一個充滿音樂氣息的環境中生活，爸爸每天早上十點和下午五點，在市政廳的露天陽臺上，帶領樂團對著市民演奏樂曲。巴哈只要時間到了，走到市中心的廣場上，就會在優美的音樂聲中，看到爸爸專心指揮的身影，和圍在陽臺下的市民臉上欣賞的表情。這個情景一直深印在巴哈的心中，成為他一生執著於音樂理想的力量。

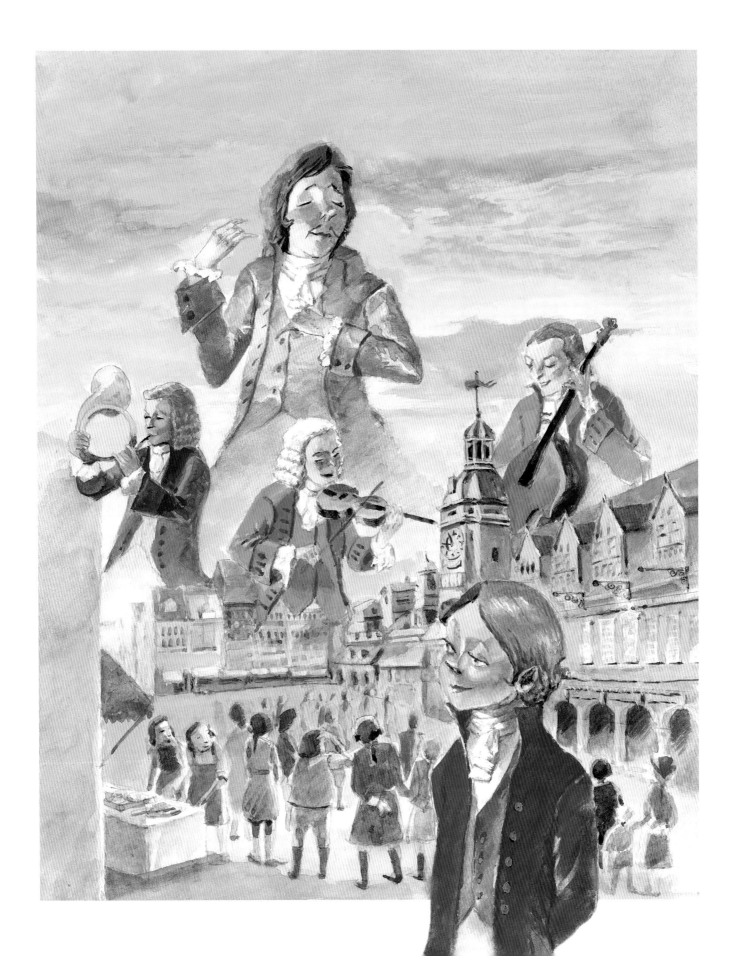

到了禮拜天，全家一起去聖喬治教堂作禮拜。爸爸此時又身負重任，每週在教堂演奏聖樂，讓會眾在音樂中感謝並讚美神的恩典。小巴哈坐在媽媽的旁邊，看著爸爸在教堂忠心的服事，不禁立下心志，要一生用音樂榮耀神。

巴哈家族每年聚會一次。到了那一天，家裡擠滿了親戚。婦女們在廚房裡忙著為這一大群人準備食物；男士們在客廳裡高談闊論；小孩子屋裡屋外的跑來跑去；大一點的孩子在房間裡玩牌、聊天、看書。整個聚會的高潮是全部的人都到大廳集合，每一個人都拿著自己的樂器，低音大提琴、大提琴、中提琴、小提琴、雙簧管、橫笛、豎琴、古鋼琴等。有新作品的可趁此發表，想表演的可大顯身手，聽得興起的也可隨時加入。最後大家一起奏唱「雜曲」。所謂雜曲就是把各式各樣的曲調串連起來一次演奏的音樂。大家一合奏，好像一個大樂團，幾條街外都聽得到他們的樂音。一年一度的家族聚會，就在雜曲音樂中，圓滿的結束。

巴哈 9

　　晚上小巴哈躺在床上，白日熱鬧歡樂的情景彷彿仍在眼前，耳朵好像也還響著大家演奏的曲子。小巴哈覺得自己好幸福，有這麼好的爸爸媽媽，給他快樂無憂的生活；又讓他身屬巴哈家族，覺得自己好特殊。

　　這時的小巴哈一點也不知道，他快樂的童年，不久就要畫上休止符。

生命就像樂章，有快板，有慢板，有強音，有弱音。生命也和樂章一樣，有結束的時候。

對巴哈來說，體驗這一點，似乎有點太早了。

從六歲開始，巴哈便開始面對親人的死亡。先是大他十二歲的二哥巴瑟沙，在巴哈六歲時去世。這是巴哈第一次經歷到身邊的人，突然永遠消失。以前天天生活在一起，陪他玩，陪他看書，指導他拉琴的二哥，忽然從此再也看不到他的人，也聽不到他的聲音。爸爸媽媽安慰他說，二哥是到天上，和上帝一起住了。小巴哈一點也不能明白，家裡好好的不住，為什麼要到天上呢？

八歲時，叔叔克里斯多夫去世。這位叔叔是爸爸的雙胞胎兄弟，兩個人的長相、動作、聲音、想法、喜好、演奏風格幾乎一模一樣，有時連兩個人的妻子都會搞錯人。更奇特的是一個人生病時，另一個人也會同時生病。一個人受到挫折時，另一個人也會無端心情不好。對巴哈來說，克里斯多夫叔叔就好像他的另一個爸爸。叔叔的去世，對爸

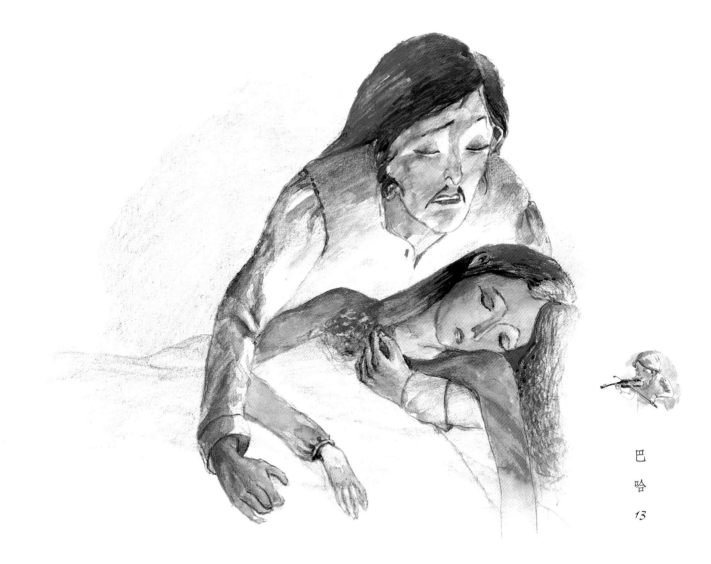

巴
哈

13

爸打擊很大，因為爸爸和叔叔從小就像兩人一體，現在叔叔走了，爸爸覺得自己也活不久了。

沒想到，是媽媽先走。

九歲時，媽媽突然因病去世。爸爸更加消沉，活潑的巴哈也笑容不再。巴哈想念媽媽，媽媽的聲音、媽媽的懷抱、媽媽聽他拉琴時的微笑、媽媽的一切一切。媽媽是他在這世上最親的人，怎麼可以說走就走呢？巴哈的悲慟和思念沒辦法和爸爸分享，因為爸爸自從叔叔和媽媽去世之後，自己都快活不下了，根本顧不到孩子。

　　親戚們看這樣下去不是辦法，為爸爸介紹了一位寡婦瑪格麗莎。爸爸一方面想藉此使自己振作起來，一方面孩子也真的需要有人照顧，便在媽媽去世後半年，與瑪格麗莎結婚。家中有新主婦打點，孩子們有新媽媽照顧，爸爸有新妻子陪伴，大家都希望生活能有一個新的開始。

　　可惜爸爸依然不能從叔叔和媽媽的死亡陰影中走出。結婚十二週又一天，爸爸在過度鬱抑中去世。

　　巴哈的生活完全陷入黑暗。

短短不到一年中，巴哈經歷了媽媽的死亡，爸爸的新婚，爸爸的死亡。一年前，覺得自己是世界上最幸福的小孩。一年後，突然變成孤兒。

　　巴哈覺得自己的生命好像一頁正寫到一半的樂譜，突然被人一手撕去，眼前只剩空白，剛才所譜的音符無影無蹤。

　　生活裡不再有音樂。一點聲音也沒有。

　　一片死寂。

巴哈12

因著家裡的變故，活潑的巴哈突然變得沉默。小提琴擺在架上，不想去碰，大部分的時間都陷在沉思中。

生命的意義到底是什麼？如果生來只是為了死去，為什麼要活？為什麼生命這麼脆弱？明天會發生什麼事？自己要往哪裡去？

面對沒有爸爸媽媽的屋子，和一點也不熟的繼母，巴哈只覺茫然。

還好住歐竹府的大哥克里斯多夫來了，把巴哈接去和他一起住。巴哈一歲時，十五歲的大哥離開家鄉去拜師學琴。現在大哥已經成家，在歐竹府的聖多馬大教堂擔任管風琴手。

把巴哈接來之後，大哥馬上感覺到幼弟的消極和悲觀。他把巴哈叫過來，握著他的手，告訴他，是的，爸爸媽媽已經走了，可是他並不孤單，他有大哥和他在一起，大哥要照顧他，陪他走人生的路。爸爸媽媽在天上若知道他變得這麼不快樂，甚至連音樂都放棄，一定會好難過。

聽著大哥的話，巴哈的眼淚從兩頰緩緩流下。大哥是對的，爸爸媽媽一點也不會喜

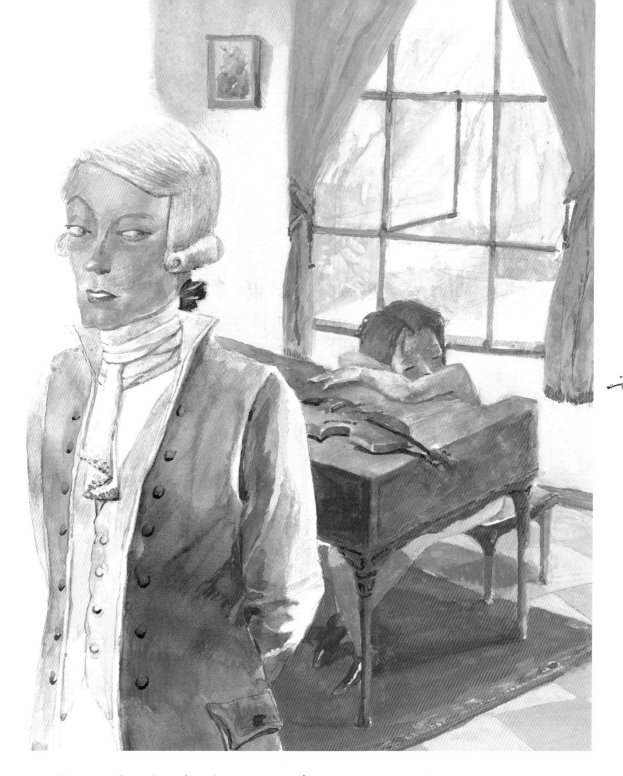

歡他現在的樣子，尤其如果知道他的生活裡沒有音樂，一定會好傷心。他不要爸爸媽媽在天上為他流淚，也不要大哥為他憂心，他答應大哥，一定要好好的過日子。

美好和光明又重回巴哈的人生。

　　大哥將巴哈送去一所聲譽極好的學校就讀，在那裡學習拉丁文、希臘文、聖經、算術、修辭學。巴哈是個熱愛學習的人，唸書從來不須別人督促催趕。去學校的第一年，剛經歷家變，又離鄉背井，尚在適應環境，依然能拿到全校第四名。到了第二年，就得到全校第一名的榮譽了。因為成績優異，學校予以跳級。巴哈家族的人雖然大多有音樂資質，學業並不出色。巴哈是數代之中，唯一有如此優秀成績的人。

　　大哥開始教巴哈彈古鋼琴。一直跟著爸爸學小提琴的巴哈，從未真正學習過鍵盤樂器。現在大哥很有系統的教導，巴哈一下子就愛上了鍵盤音樂。大哥給的樂譜，沒兩下就練熟，巴哈渴求彈更多、更深的音樂，大哥卻說就是這些了。

　　巴哈知道大哥把一些譜放在櫃子裡，雖然大哥曾再三警告巴哈不可以去碰那櫃子，可是巴哈內心那股灼熱的渴望，使他決定每天晚上，趁著大哥入睡時，偷偷的把櫃子裡的譜拿出，就著月光抄下，再偷偷的把譜放回去。

　　這樣夜夜在月光下抄譜的日子，過得膽戰心驚，也大大傷害了巴哈的眼睛。後來那些抄下的譜被大哥無意中發現，全數沒收。櫃子裡的樂譜都是一些在當時算是激進派風格的音樂，有些甚至是被禁的作品，大哥不要巴哈學習，免得惹禍上身。樂譜雖然沒有了，但這些日子以來，大哥的教導和自己的勤練，已為巴哈奠下彈奏鍵盤樂器的基礎。

　　在大哥家住了五年，眼看著大哥和大嫂的孩子一個接一個來，巴哈知道大哥的家計越來越重，不想讓自己成為大哥的負擔，便申請了律勒堡聖米綴學校的獎學金，決定要靠自己的能力完成學業。

　　律勒堡離歐竹府有兩百哩之遠，巴哈家從未有人如此遠行過。但十五歲的巴哈一點都不怕，獨立的他對自己充滿信心，知道是要為自己開創人生道路的時候了。

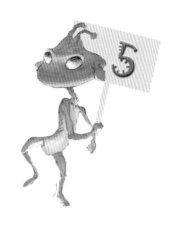

兩百哩是很長的路，巴哈沒有錢坐車，徒步前往。餓了，到旅店拉琴，用客人賞的錢買東西吃。

　　夜晚，睡在乾草堆上。巴哈一點也不覺得苦。躺在星空下，好像爸爸媽媽就在天上看著他。他不要讓他們失望。

來律勒堡是來對了。

巴哈的獎學金其實是律勒堡的聖米迦勒大教堂提供的。巴哈因為擁有優美的男高音，而被錄取得到獎學金，由聖米迦勒大教堂支助他學費和生活費，條件是他必須每個禮拜天在教堂的唱詩班中獻唱。能夠用歌聲來頌讚上帝，正合巴哈的心志，又可因此獲得受教育的機會，再好不過。

聖米綴學校除了教導人文科目外，更有扎實的宗教課程和音樂訓練。在聖米綴，巴哈深入的研讀聖經，養成默禱靜思的習慣，與神的關係更加親近，預備了他日後創作聖樂的道路。

也是在聖米綴，巴哈學會彈風琴。巴哈覺得風琴實在太迷人了，腳踩著踏板，手彈著鍵盤，不時去拉一下音栓，聲音就從風管澎湃洩出，那麼雄偉，又那麼悠揚。加上學校擁有一個大圖書館，裡面有無數的樂譜，讓巴哈盡情的彈了又彈。

　　因著對風琴的熱愛，巴哈常常從律勒堡瑞恩肯走路到漢堡，聆聽有名的荷蘭裔風琴家巴哈滿一點也不覺得走路的辛苦。一回到學校，趕快把音樂寫下，迫不及待坐到風琴前，反反覆覆的彈，認真揣摩瑞恩肯的技巧和風格。巴哈在這段時間所受的風琴訓練和陶冶，使他一生與風琴音樂緊密相連。

　　十七歲的巴哈面臨了升學或是就業的抉擇。許多老師都鼓勵成績優異的巴哈繼續升學，但是一方面因為經濟因素的考慮，另一方面巴哈學了這麼多年音樂，也想在工作上試試自己的實力，便決定離開學校，從此走上演奏、指揮和作曲的路。

6

　　離開了校園，巴哈先是在威瑪的宮廷樂團擔任小提琴手，才工作幾個月，就因出色的風琴彈奏能力，被盎恩斯塔得的新教堂聘請為風琴手。在這個工作上，巴哈因為與主政者的理念不同，起了多次衝突，關係不好，日子很痛苦。二十歲的巴哈覺得與其這樣過日子，倒不如離開工作一段時間，去拜訪琴藝北邊呂貝克的大風琴當代名家巴斯特惠，讓生活單純的只有音樂，心情沉靜下來，回來後工作也許會有轉機。

　　拿到四個禮拜的在職進修假期，巴哈立刻上路。在呂貝克聽到巴斯特惠彈奏風琴，巴哈簡直不能相信自己的耳朵。巴斯特惠好像會變魔術，手指一滑過鍵盤，夜的寧靜、宴會的歡樂、高山的雄偉、大海的深闊，從風管中傾洩而出，直入聽者的心靈。這些音樂是巴哈從來沒有聽過的，風格這麼超凡，曲調這麼奇特。巴哈好像中了魔咒一般，整

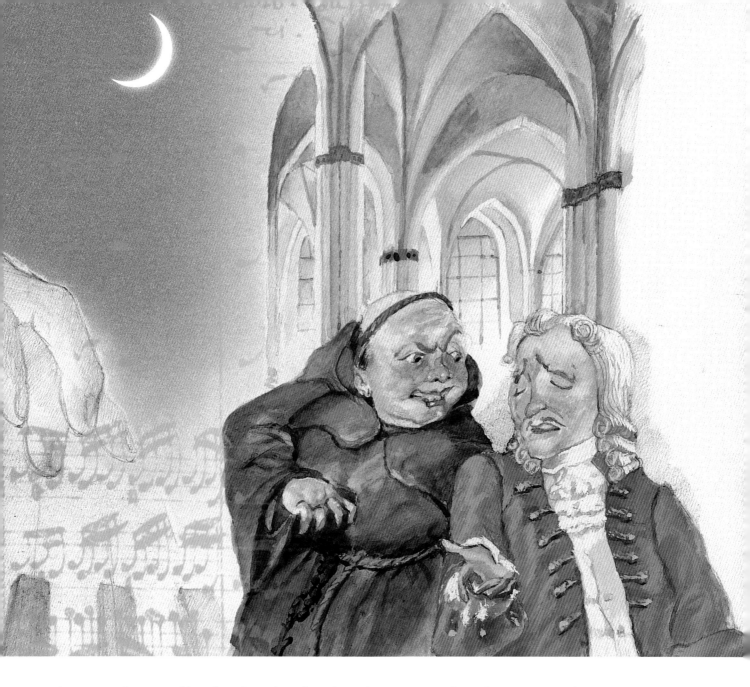

個人被巴斯特惠的音樂懾住，忘了外面的世
界，不知時間的飛逝。

　　等到驚醒過來，居然已經過了四個月！
匆匆趕回盎恩斯塔得，教堂的監察團早就開
了幾次會議，要好好處分無故曠職的巴哈。
而巴哈因為受到巴斯特惠的啟發所彈奏的音
樂，居然被大大批評為「怪異」、「不能接
受」。巴哈知道是該換工作了。

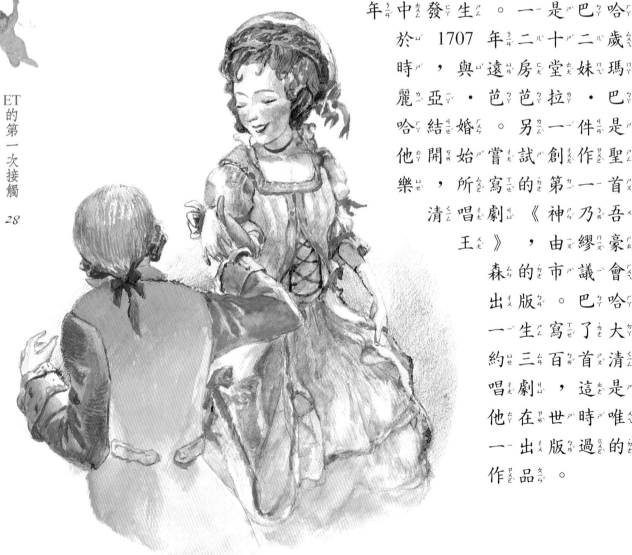

風作兩任
作風兩任
擔任風作兩

森擔任豪森擔
任森豪森工

豪作森兩年，工

森兩年，工
大作在這巴哈

大事在這巴哈
件發這巴哈歲瑪

一是聖首吾豪會哈大清是

一是聖首乃吾豪會哈大清是唯

是聖首乃吾豪會哈大清是唯一

繆豪森擔任風

縲的待人生大事。一是於1707年二十二歲瑪
豪了人生大事。一是於1707年二十二歲瑪
森兩年，工作在這巴哈歲瑪麗亞‧芭芭拉‧巴

擔年大一乃吾豪會哈大清是唯一
件發二十二歲瑪麗亞‧芭芭拉‧巴哈結婚開始
外只待了兩年中於1707年，與遠房堂妹瑪麗亞

的待人生大事。一是聖首乃吾豪會哈大清是唯一作品。

繆豪森只待了兩年。一是於1707年二十二歲瑪麗亞
‧芭芭拉‧巴哈結婚。另一件是創作的第一乃吾
豪森的市議會出生三百首劇，這在世版過的

巴哈寫了首清唱劇《神王》，由縲豪森的市
議會出版。巴哈寫了三百首清唱劇，這時出版過的
唯一作品。

這次巴哈來到四十哩外的繆豪森擔任風
琴手。雖然巴哈在繆豪森的工作內容也平淡無奇，但有兩件大事發生於他任職的兩年中。一是於1707年二十二歲時，與遠房堂妹瑪麗亞‧芭芭拉‧巴哈結婚。另一件是他開始嘗試創作的第一乃由縲豪森的市議會出版。巴哈寫了大約三百首清唱劇，這是他一生唯一出版過的清唱劇《神王》，由縲豪森的市議會出版，這是他一生唯一出版過的作品。

有才華的人最怕遇不到知音。還好巴哈在二十三歲時就遇到了。威瑪的韋翰・恩斯特公爵是個具有音樂素養，也很注重轄區文化水準的人。他非常欣賞巴哈的音樂，把巴哈從繆豪森請到他的宮廷樂團擔任風琴手，之後並升巴哈為首席樂手。因著韋翰・恩斯特公爵的賞識，巴哈一生中重要的風琴作品都是在威瑪時期完成。

雖然能力受人肯定，公爵給的薪資也不錯，可是巴哈的心裡很苦。公爵懂音樂，但也對音樂主見很強。基本上他認為這個宮廷樂團是「我的樂團」，每個人都是他花錢請來的，理當什麼都聽他的。他要音樂怎樣表達，大家就要照著演奏，否則馬上遭到他嚴厲的目光和指責。

巴哈

29

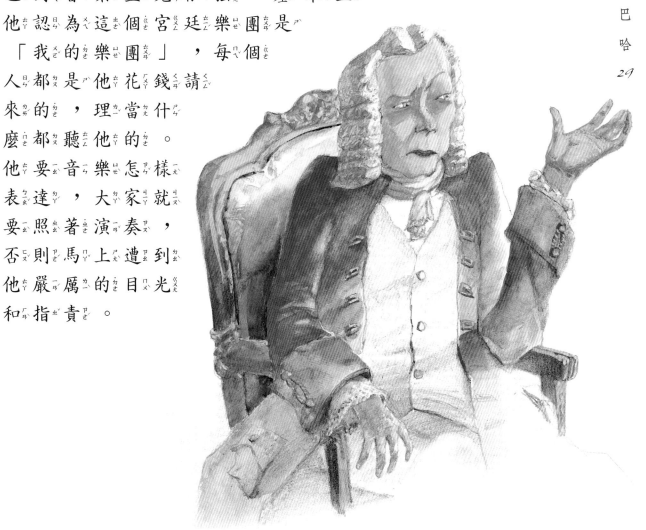

長期在公爵固執專制的個性下生活，巴哈覺得自己已經快要窒息了。剛好科登的利歐坡王子想請巴哈去科登的宮廷樂團，而且提供的職位是巴哈夢寐以求的音樂總監。巴哈覺得這真是脫身的好機會，二話不說，立刻簽約。

　　拿到新工作，巴哈便去向公爵辭職。公爵一聽巴哈要走，而且沒有事先照會就接受新工作，簡直不把他放在眼裡，勃然大怒，馬上叫人把巴哈抓進牢裡，讓他哪兒都不能去。

　　巴哈在牢裡倒也不難過。平時日子過得忙忙碌碌，緊緊張張，現在坐牢什麼也不能做，剛好全心作曲。

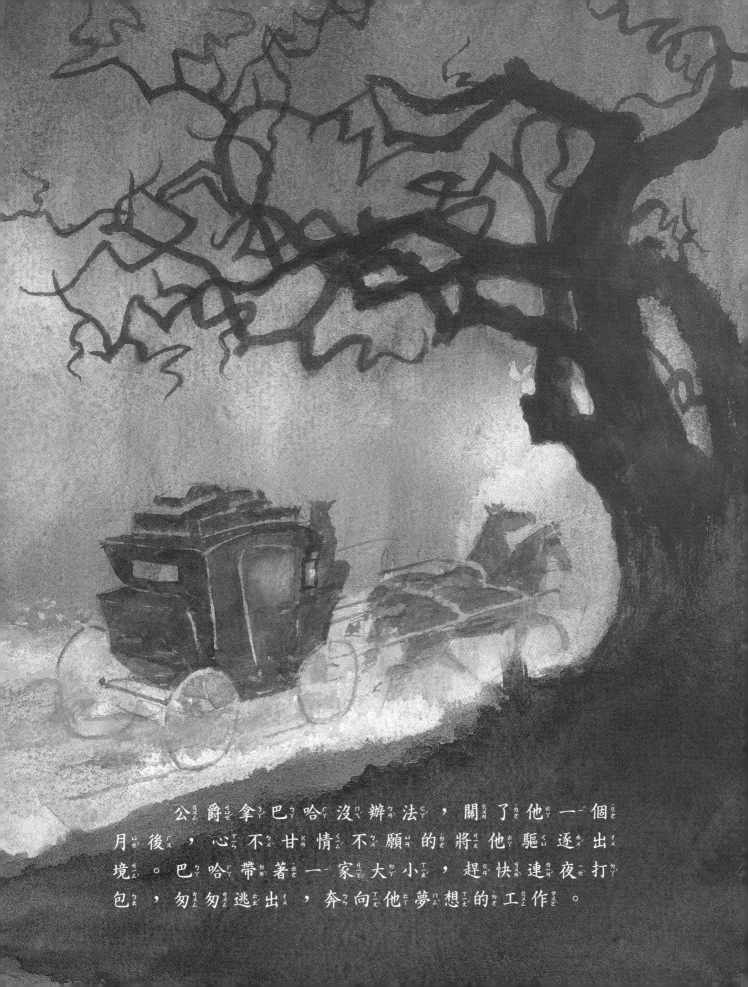

公爵拿巴哈沒辦法，關了他一個月後，心不甘情不願的將他驅逐出境。巴哈帶著一家大小，趕快連夜打包，匆匆逃出，奔向他夢想的工作。

在科登的日子，可能是巴哈成年後最快樂的時期。年輕的利歐坡王子本身是個出色的中提琴手，個性活潑、愉悅、開放，很能了解別人的想法，也能欣賞各種音樂，給了巴哈十分寬廣的發揮空間。他和巴哈保持非常美好的情誼，成為巴哈七個孩子的教父。巴哈稱讚他是「一位真正的朋友」，「一個真的喜愛和欣賞音樂的人」。

愉快的生活環境使巴哈創作的靈感源源而出，加上王子每一次從義大利回來，都為他帶回義大利音樂，使巴哈作曲的層面，更加豐富而有變化。巴哈在這個時期不但多產，而且寫出了不少傳世的好作品，例如大家耳熟能詳的「布蘭登堡協奏曲」，一共六首，巴哈稱它們是「各種樂器的協奏曲」，因為要用到的獨奏樂器很多，必須是一流樂團，所擁有的各種樂器的首席，都是技巧高超的獨奏家，才能勝任演奏。另一套巨作是《平均律古鋼琴集》，是後世學

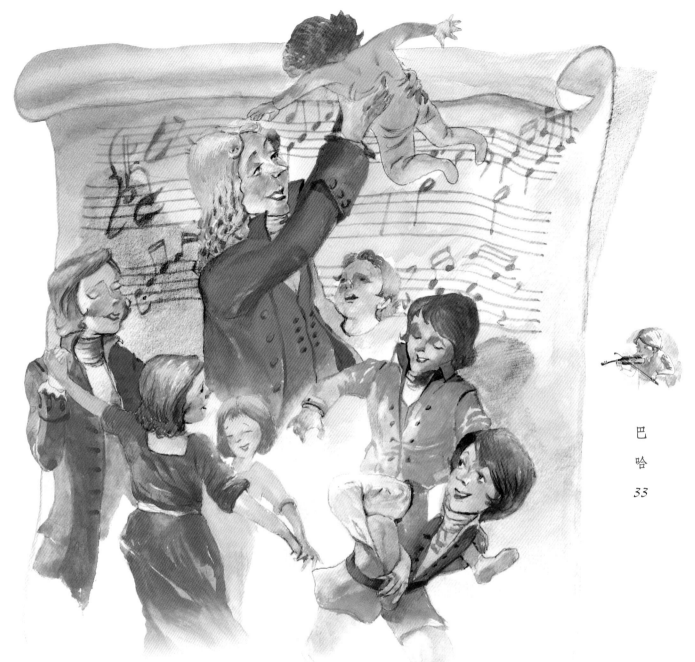

習鋼琴者的必修作品。

　　巴哈在科登時，日子過得快樂充實，唯一的遺憾是結婚十二年的妻子突然過世。經人介紹，與小他十二歲的安娜‧瑪格麗娜‧薇肯隔年結婚。安娜出身音樂世家，是傑出的聲樂家，聰明賢慧，在家庭和事業上都幫巴哈很大的忙。巴哈在外受人尊敬，回到家幸福美滿，真希望能永遠住在科登。

　　誰知半路殺出了個程咬金。

　　利歐坡王子再婚，娶了布蘭登堡公主。布蘭登堡公主對許多事都很有興趣，服飾、美食、社交、遊樂樣樣精通，就是不愛音樂。她反對王子花錢養這一群拉弦敲鍵的人，更討厭王子花時間聽那些她一點也不覺得有趣的音樂。禁不住新婚妻子的遊說，王子終於答應解散樂團。

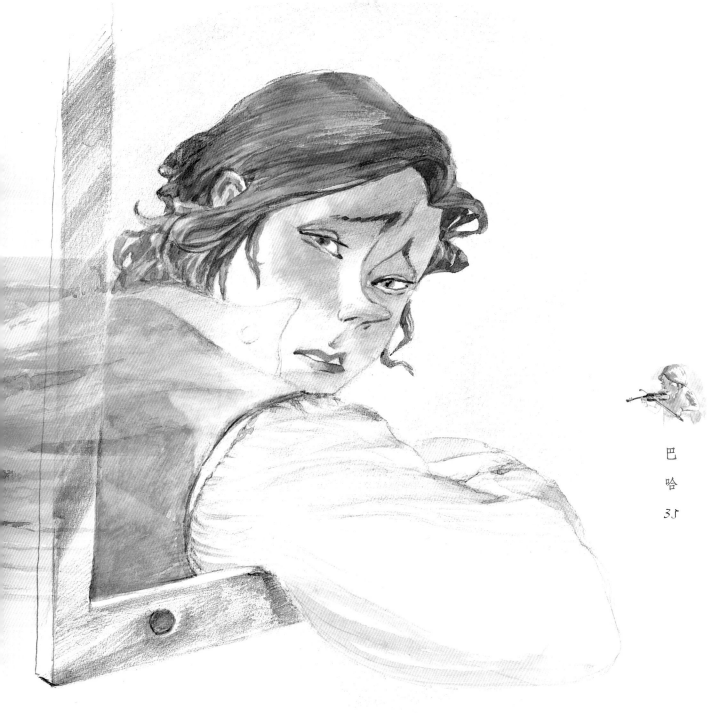

巴哈

3♪

　　巴哈完全無法接受被遣散的消息。不接受，也得走。家中現在人口眾多，家計重，也容不得巴哈慢慢找理想的工作。萊比錫的教堂提供巴哈一個唱詩班指揮的職位，巴哈不能仔細考慮，馬上帶著妻小上路。坐在馬車裡，看著身後的科登越來越遙遠，巴哈內心充滿了悵然和感傷。

在科登時，巴哈只有一個上司，就是利歐坡王子。在萊比錫，巴哈卻有二十幾個上司。擔任教堂的唱詩班指揮，受教堂監察團的管理。身兼萊比錫市的音樂總管，又受市政委員會的管理。二十多個人有二十多個意見，而且都是不懂音樂的人，巴哈必須花很多的時間解釋他的音樂理念，不但得不到理解，還被批評固執、不聽話。

巴哈在這樣的環境下工作，不但沒有意志消沉，自怨自艾，反而不屈不撓，為了給大家最好的音樂環境，極力爭取經費擴充樂團，請有水準的專業樂者加入。

現實生活的不如意，使巴哈更體會人的有限，更加倚靠神的力量。讀聖經時，內心每有亮光，巴哈就將之寫在經文旁，一本聖經寫得密密麻麻。這樣的靈修生活，使巴哈與神的關係更加親近，直接提昇了巴哈在聖樂創作上的層次。雖然白天在外面被一些不懂音樂的人搞得烏煙瘴氣，夜深人靜時，讀經、默禱、靜思，給了巴哈一股安靜堅定的力量。便在這樣的情況下，巴哈寫出了長達三小時的「約翰受難曲」和四小時的「馬太

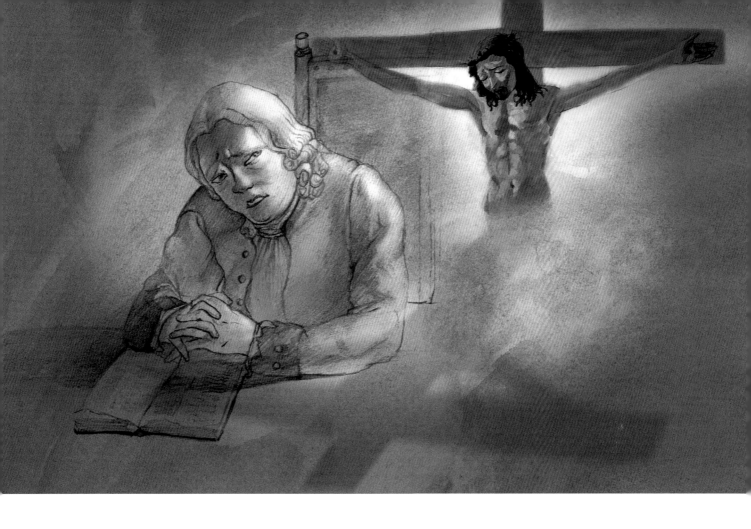

受難曲」，被認為是所有宗教音樂中最偉大的曲子。

　　巴哈一生作曲不懈，五十六歲時寫出了公認是將十八世紀古鋼琴音樂推至最高峰的作品「歌德堡變奏曲」。六十二歲隨次子去拜見普魯士國王腓德烈王。腓德烈王久聞巴哈作曲的才華，走到古鋼琴前，隨意彈一段曲調，要巴哈當場依這一小段調子譜一首曲子。巴哈毫不遲疑的彈出了一首六聲部賦格曲，把腓德烈王驚得說不出話來。後來巴哈回到萊比錫，把曲子修改得更完善壯麗，請專人送到普魯士，獻給腓德烈王，便是聞名的「音樂獻禮」。

少年時在月光下抄譜，成年後長年在燭光下作曲，過度用眼，使巴哈老年時完全失明。失去視力的巴哈，沒有失去他對音樂的熱愛。這位一生為音樂理想奮鬥的老人，利用口述的方式，由女婿為他寫下風琴聖詠曲「神啊！我來到你的寶座前站立」，其實就是當時已病弱的巴哈對上帝的呼求和祈願。

1750 年 7 月 28 日，這位音樂大師在家人的圍繞下與世長辭，死前還哼唱口述他的最後一個作品「賦格的藝術」，直到最後一口氣，仍未完成。

今天人們尊稱巴哈為音樂之父，因為他的音樂跨越時空，有人性的尊嚴美善，也有對上帝的敬拜讚美，呈現天人合一的境界。巴哈對音樂下了這樣的定義：「音樂的最終目標是榮耀歸神並再造靈魂。」也許就是這個信念，使他的音樂無論經過幾百年，依然有力的震撼著人心，並把人類的靈魂往上提昇，直到天庭。

相信外星人也會有同感。

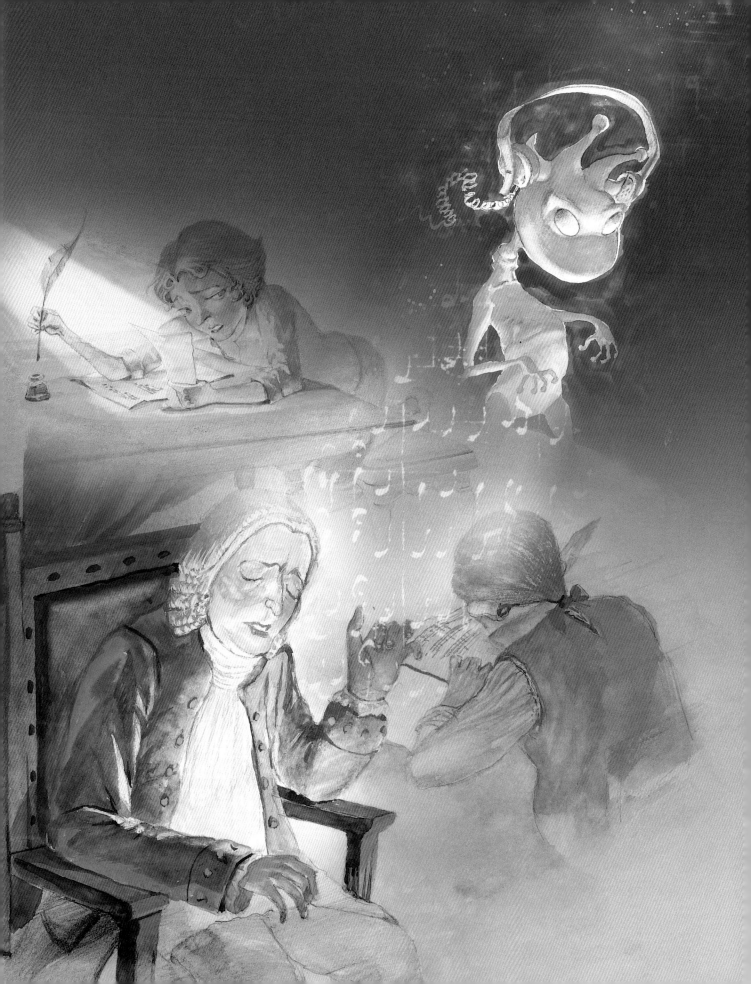

Johann Sebastian Bach

巴 哈

巴 哈 小檔案

1685年　3月21日出生於德國。

1691年　指導他拉提琴的二哥去世了。

1693年　叔叔克里斯多夫去世。

1694年　九歲時，媽媽也因病過世。半年後，爸爸娶了新妻子，卻在數月
　　　　後也死了，小巴哈從此成了孤兒，跟著大哥一起生活。

1702年　離開校園，走上演奏、指揮和作曲的路。

1705年　到呂貝克拜訪當代大風琴家巴斯特惠。

1707年　與遠房堂妹瑪麗亞‧芭芭拉‧巴哈結婚。

1708年　所寫的第一首清唱劇《神乃吾王》由繆豪森的市議會出版。

1720年　妻子瑪麗亞去世。

1721年　與安娜‧瑪格麗娜‧薇肯結婚。

1724年　完成「約翰受難曲」。

1727年　完成「馬太受難曲」。

1741年　五十六歲時寫出「歌德堡變奏曲」。

1742年　著手最後大作「賦格的藝術」，後因病中斷而永遠無法完成。

1747年　將「音樂獻禮」送給普魯士國王腓德烈王。

1750年　7月28日逝世。

巴 哈 寫真篇

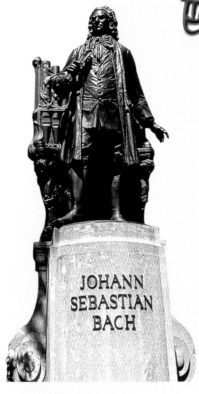

萊比錫聖多瑪斯教堂前的
巴哈雕像。

© MOOK陳佩伶攝

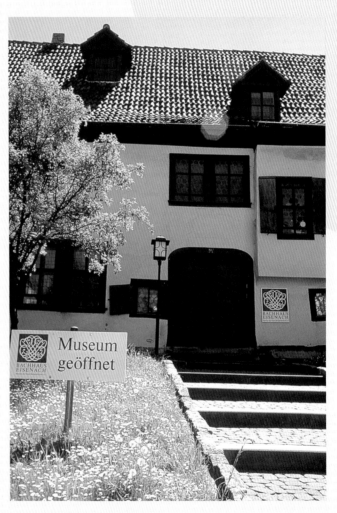

巴哈在德國艾森納赫的家，1907年正式成為博物館。

© MOOK陳佩伶攝

「馬太受難曲」手稿。

陪伴巴哈的聖經，右下角可以看到他的簽名。

位於故居艾森納赫的巴哈雕像，當地居民以此紀念這位永遠的音樂大師。

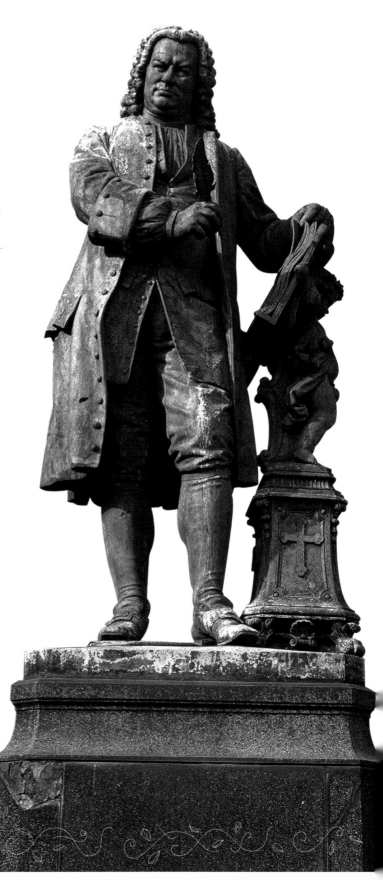

寫書的人

王明心

靜宜文理學院外文系英國文學組畢業，美國俄亥俄州立
大學兒童教育碩士，曾任美國公立小學及州立大學兒童發展
中心教師、北卡書友會會長。著有童書多本，譯有教育書籍二本。
曾獲阿勃勒獎、小太陽獎，及「好書大家讀」推薦獎。王明心感謝
父母讓她學習鋼琴，得以一窺古典音樂的殿堂。大學時，向一位美國修
女學木笛，愛上中世紀音樂。當媽媽之後，開始學大提琴。覺得最快
樂的時刻就是和自己兩個拉小提琴的孩子合奏。

畫畫的人

郭文祥

1966年生於臺北。復興商工畢業後，為了想在藝術領域
上更求精進，他遠赴西班牙學習素描、陶藝；之後，
又去了法國巴黎研修電影、版畫。
善於用圖像說故事的郭文祥，在這本書裡，結合了素
描、水彩、電腦等多種技法，營造出豐富多變的氣氛；
他用蒙太奇的手法，讓小讀者像看電影一般，進入
巴哈的一生。對他而言，能夠一邊聆聽巴哈
的音樂，一邊繪製巴哈的故事，是非
常幸運快樂的！

兒童文學叢書

音樂家系列

沒有音樂的世界，我們失去的是夢想和希望……

每一個跳動音符的背後，到底隱藏了什麼樣的淚水和歡笑？
且看十位音樂大師，如何譜出心裡的風景……

由知名作家簡宛女士主編，邀集海內外傑出作家與音樂
工作者共同執筆。平易流暢的文字，活潑生動的插畫，
帶領小讀者們與音樂大師一同悲喜，靜靜聆聽……